世界文学名著连环画收藏本

简·爱 ②

原　著：[英]夏洛蒂·勃朗特
改　编：冯　源
绘　画：焦成根　蒋啸镝　彭　镝

 CNS | 湖南美术出版社

《简·爱》之二

瘟疫过后，学校的劣迹被揭发出来，条件也得到了改善。6年后，简也当了老师，后又被聘到米尔考特的桑菲尔德府当家教。学生阿黛勒小姐，是一个8岁的孩子。管家菲尔费克斯太太告诉她：主人罗切斯特常年住在法国。三个月后，罗切斯特回来了，他对简说："我有很多缺点，富人和卑微小人的种种卑劣无聊的生活都经历过。因受命运打击，变得硬邦邦的，决心改过自新，从未来生活中寻找乐趣和希望。"一天晚上，他在睡梦中房里着火，被简发现用水扑灭。他醒来后却不让简把此事告诉第三个人！明明是有人纵火，他为什么要隐瞒……

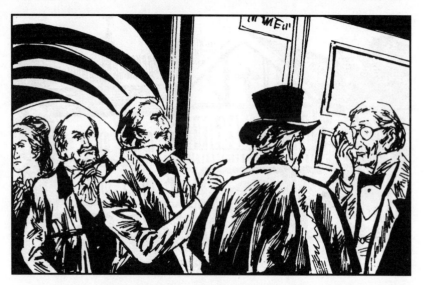

1. 瘟疫过后，学校姑娘们的遭遇引起了社会的注意。学校里恶劣的卫生条件和非人的物质待遇被揭发出来。

2. 学校被交给一个委员会来管理，而不是只布洛克尔赫斯特先生一人行使权力。几个大富翁捐了一大笔钱，新盖了房子。学校的条件得到了根本的改善。

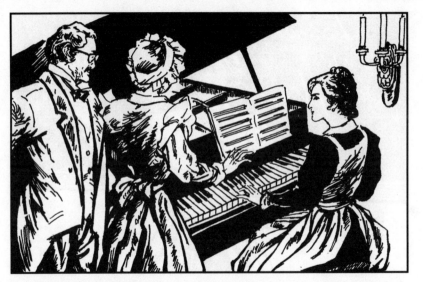

3. 从这以后，我受到了良好的教育。学会了弹钢琴、唱歌、画画、做衣服等等技能。我的聪明博得了老师们的喜欢。

4. 时间一晃，6年过去了，由于我各门功课都名列前茅，学校聘请我做老师，我也热心地在这里教了两年书。

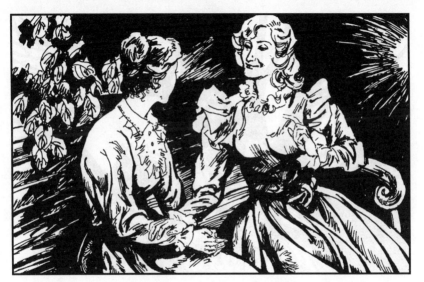

5. 两年过后，我的生活发生了变化。多年来，谭波尔小姐一直是这所学校的监督。我的大部分学识是她教的。她关心我，爱护我，就像我的母亲和保护人。正因为她，才使我爱校如家。

6. 这一年，她结婚离开了学校。我失去了她，也就失去了平静的心理，学校对我也失去了魅力。我开始想离开它，到更广阔的世界去追求新的生活。

7. 当天夜晚，我拟定了一份谋求家庭教师职位的广告。第二天向新监督请了假，步行两英里，到洛顿的邮局，把广告寄给了《先驱报》。

8．不久，我收到了一封信，来自很远的城市米尔考特附近的桑菲尔德，写信人是菲尔费克斯太太。她聘任了我。

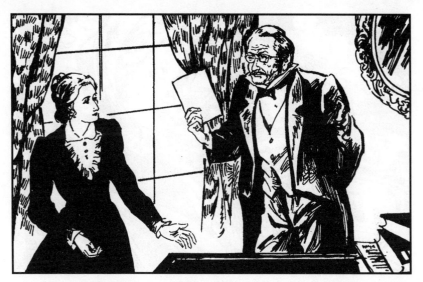

9. 这样,我就离开了生活已8年的劳渥德,又开始了一种新的生活。由于我在劳渥德一直表现很好,学校给我出具了一张证明我的品格和能力的证书。

10. 早上4点，我在洛顿登上了马车，在凛冽的寒风中足足连续行驶了16个小时，到米尔考特城已经是晚上8点了。

11. 马车停在乔治旅馆门前。我原以为马车一停下便会有个人来接我，所以一下车便四下张望，可是看不到这种迹象。我向来接我行李的旅馆侍者打听是否有人问起过我，回答是没有。

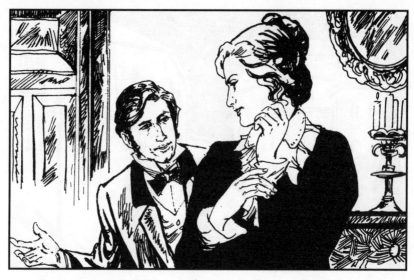

12. 我只好在旅馆住下来，在僻静的房间里等着。各种各样的猜疑、恐惧弄得我心烦意乱。于是我打铃叫来侍者，问桑菲尔德这个地方。可是侍者却不知道，答应去卖酒柜台问一问。

13. 一会儿，侍者回来了，问过我姓名，便说有人在等我。我跳起来，拿起我的皮手筒和伞，匆匆走了出去。一个男人站在开着的门旁边，在点着灯的街上，我朦朦胧胧地看见一辆单马马车。

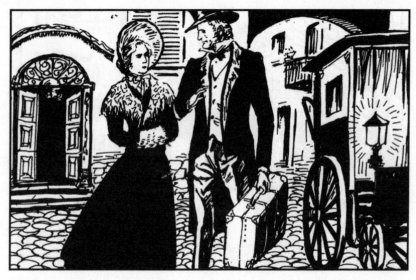

14. 原来那男人是赶车的仆人，他帮我将行李放到马车上，扶我登上车，就驱马出发了。我靠在后座上，感到很满意：从仆人和马车的朴素来判断，菲尔费克斯太太不是讲究排场的人。

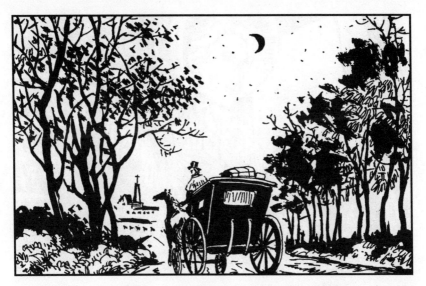

15. 路很难走，夜雾蒙蒙。我的领路人让马儿一路上都慢慢地走，约两小时后，他在车座上回过头来说："你现在离桑菲尔德不很远了。"

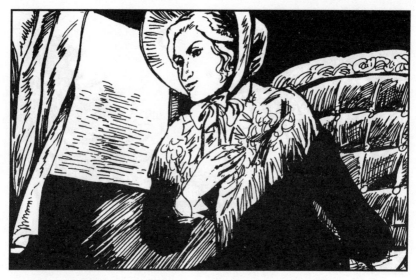

16. 我把车窗拉开来，朝外面望着。桑菲尔德是一座灰色的古老住宅，有三层楼，体积相当可观。

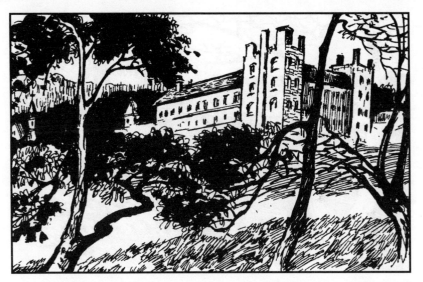

17. 它正前面是草坪和庭园，远处是一个大牧场。旁边有一排排高大的老荆棘，枝繁叶茂。透过树梢，能见到教堂的旧钟楼。

18. 幽静的小山像一条深色的带子，在远处环绕着这座雄伟、庄严的建筑，将它与米尔考特这个热闹的城市隔开。一切都显得那么幽静和安逸。

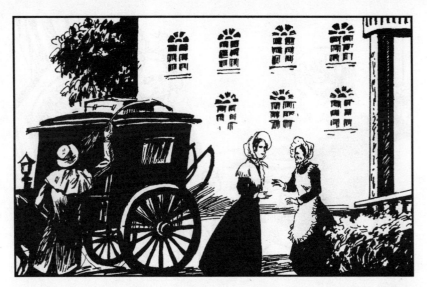

19. 菲尔费克斯太太是个小个子老妇人。衣着整洁，态度和蔼，是她接待了我。出乎我意料的是，她只是个管家。她待我就像待客人一般，引我到椅子前，给我拿掉披巾，解开帽带。

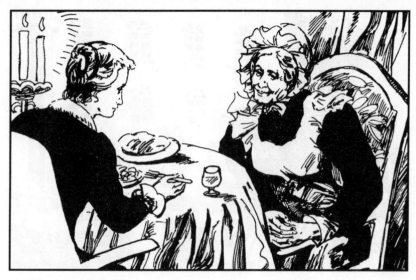

20. 她给我安排了夜餐，又陪我聊了一会天，告诉我，这里的主人是罗切斯特先生。他常年在法国，不时也到英国住一段日子。平时就由她和几个仆人照看房子。

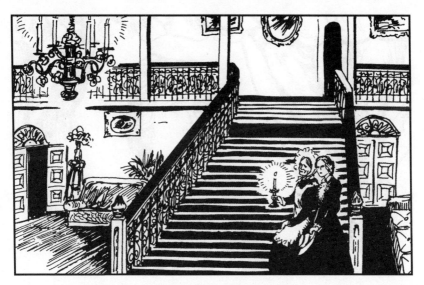

21. 12点的钟声响了，菲尔费克斯太太见我已暖和过来，就领我上楼去我的卧室。楼梯和通各卧房的长过道都像教堂里的，被一种阴森森、地下墓穴般的气氛笼罩着，使人联想起空旷和孤寂。

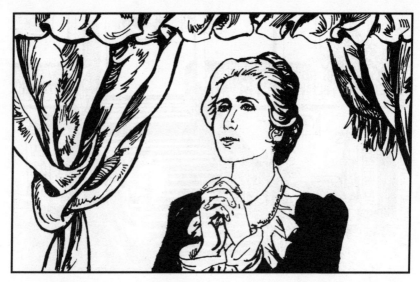

22. 来到我的卧室，菲尔费克斯太太道了晚安走了。一天的身体疲劳、心里焦急之后，现在终于在安全的避难所里了。我情不自禁地想感恩，就在床边跪下，向上帝献上我的感谢。

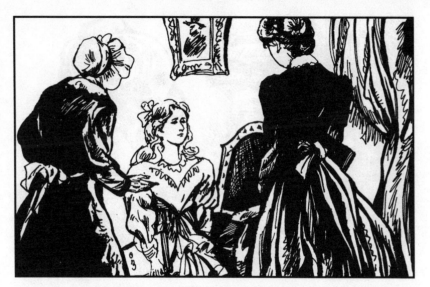

23. 第二天早上，我见到了自己的学生，阿黛勒小姐。她七八岁左右，身材纤细，脸色苍白，五官小巧，披着齐腰的鬈发，满口纯正的法语。菲尔费克斯太太刚告诉我，她是受罗切斯特监护的孩子。

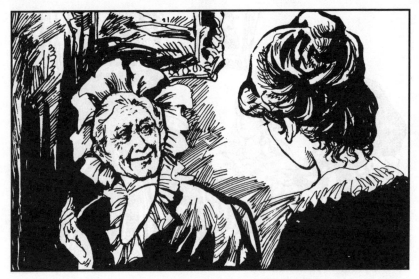

24. 菲尔费克斯太太介绍，她是去年年底，被罗切斯特先生从法国带来的。她英语说得不好。幸亏我在劳渥德学过法语，我们能用流利的法语交谈。

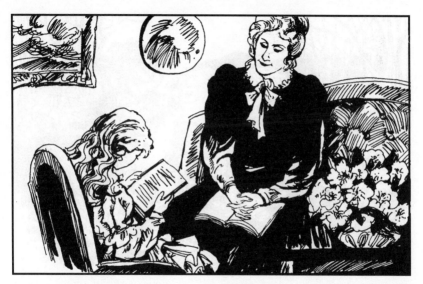

25. 我发现，阿黛勒生性活泼，虽然不是特别聪明，但是，过去曾受过细心的教育，她唱的歌优美动听，背诵寓言故事，抑扬顿挫，声调婉转。我很喜欢她的纯朴、快活。

26. 在以后的日子里，我细心地教育她。对于学生哪怕是最细小的进步，我都给予关心和鼓励。大概她知道我是真心爱她，她也很尊重我，对我怀有热烈的爱。我对自己的工作充满了信心。

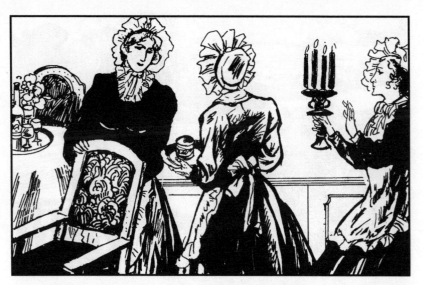

27. 桑菲尔德府里的其他人，除了善良的菲尔费克斯太太外，还有仆人老约翰夫妇，女仆人莉亚，法国保姆索菲。他们都是正派人，我们和睦相处。这似乎保证了我会顺利地做一番事业。

28. 有一天，热情的菲尔费克斯带我上顶楼，远眺桑菲尔德府四周的风景。站在房顶上，俯瞰着像地图般铺展开去的地面，别有一番情趣。景色虽说没有什么奇特之处，但一切都令人喜欢。

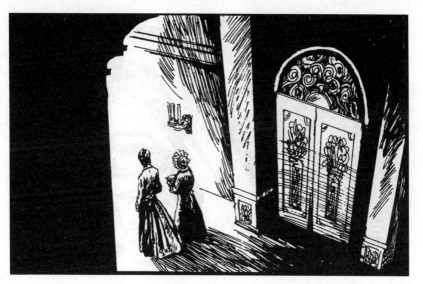

29．完事后，我走下顶楼的楼梯，在又窄又低又暗的长过道里徐行。这个过道把三楼前后两排房间分隔开来。每个房间的小黑门都关得紧紧的。

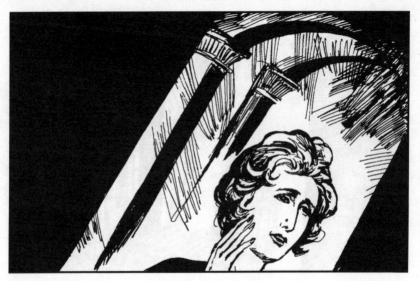

30. 正当我轻轻地向前走着时，寂静中，忽然听到一种奇怪的笑声，低沉而刺耳。我从来没有听到过这种悲惨的笑声。它使我立刻想到鬼魂。

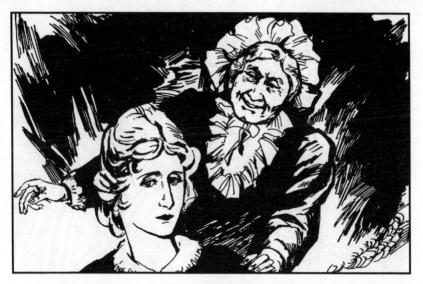

31. 我惊奇地大声问："菲尔费克斯太太！你听见笑声了吗？是谁啊？"菲尔费克斯太太跟在我后面，很轻松地说："可能是佣人格莱恩·普尔。她在这里做针线活儿，常跟其他佣人吵闹。"

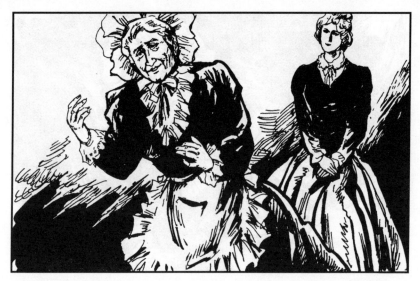

32. 笑声以它低沉的、音节清晰的调子重复着，最后以古怪的嘟哝结束。"格莱恩！"菲尔费克斯太太叫道。离我最近的那扇门打开了，一个女佣人走了出来。

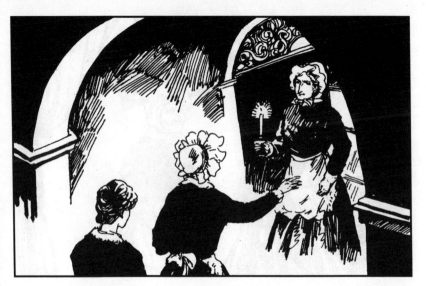

33. 她就是格莱恩，约40岁，长得结结实实，四四方方，有一头红头发，还有一张冷酷而普通的脸。"太闹了，格莱恩。记住吩咐！"菲尔费克斯太太说。

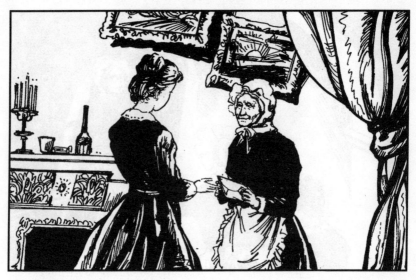

34. 我在桑菲尔德府住了三个月。1月的一个下午，阿黛勒感冒，请了假。我正好想出去散步，就自告奋勇地替菲尔费克斯太太出去寄信。邮局在两英里以外的干草村。

35. 那天天气很冷。我戴上帽子，披上斗篷，双手藏在皮手筒里，沿着一条小路慢慢地走去。

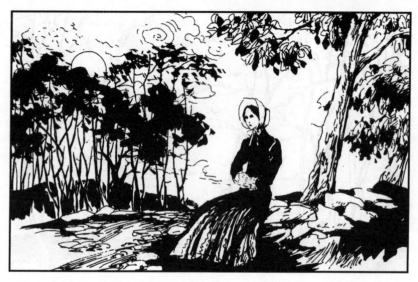

36．大约走了一半路，就坐在路边休息。此时，太阳正徐徐沉落，天色临近朦胧。

37. 初升的月亮已悄悄地挂在山顶上。小路上结了一层薄薄的冰，发出银白色的微光，一直消失在远处的干草村。干草村半掩在树丛间，不时吐出一缕缕炊烟。四周万籁俱寂。

38. 这时，我听到一种粗重的声音，敲碎了四周的安静，由远而近。是一匹马，正沿着弯弯曲曲的小路向这里奔来。

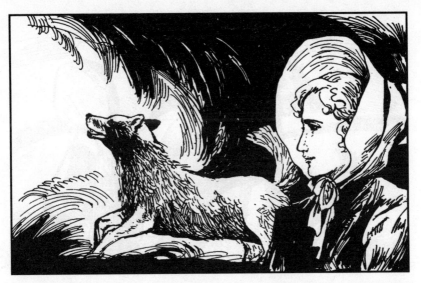

39. 不一会儿，一条大狗从我身前蹿过去。狗的头很大，长着很长的毛，有白色的，有黑色的。长毛扬起，有点像狮子。

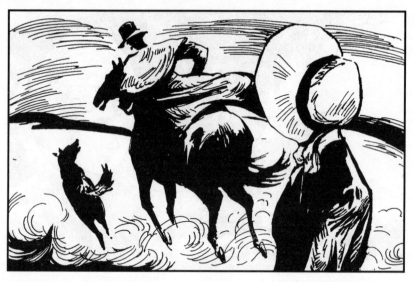

40. 紧接着，是一匹高头骏马，上面坐着一个绅士，飞驰而过。

41. 我站起来，继续赶路。才走了几步，身后忽然传来轰隆一声响。我回头一看，绅士和马都倒在地上。

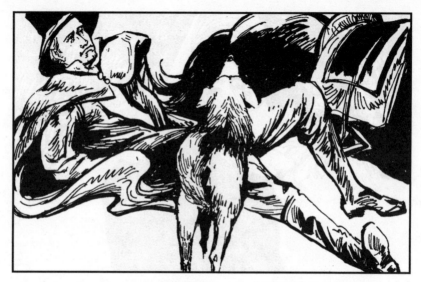

42. 原来，他们在路面的薄冰上滑了一跤。狗蹦蹦跳跳地掉头回来，围着主人狂叫起来，直到暮霭笼罩的群山发出了回声。

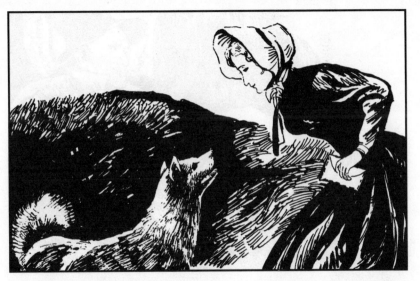

43. 狗的个儿大，吠声也十分深沉。它将趴在地上的人和马周围闻了闻，然后跑到我面前，向我求救。

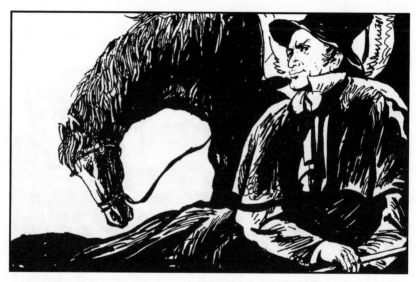

44. 我顺从了狗，走到摔倒的人和马面前。只见马在地上呻吟，绅士正挣扎着试图从马身上爬起来。他使了那么大的劲，我想他不会伤得太厉害。

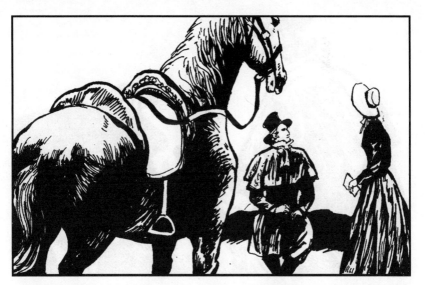

45. 我小声问道："你受伤了吗，先生？我能帮你做点什么吗？""你站在一边去！"绅士的态度有些粗暴。他一边回答一边爬起来，弯着腰摸摸脚和腿，一瘸一拐地走到路边坐下。

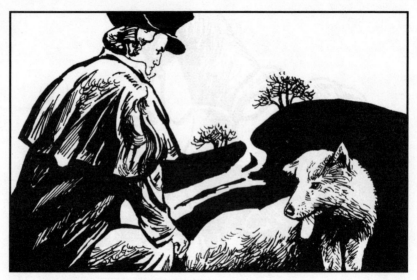

46. "要是你受了伤，先生，我可以叫人来帮助你。" "谢谢你，我没事，骨头没断，只是扭伤了筋。"他站起来，试探地走一步，结果痛得他不由自主地呻吟了一声。

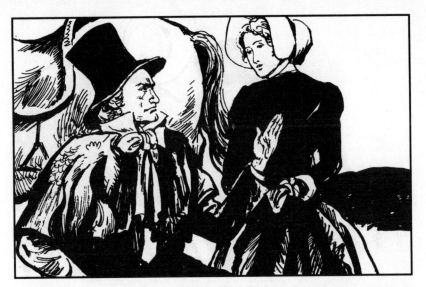

47. "先生……"没等我说完,他固执地挥手叫我走开,"先生,你是不能行走了。天这么晚了,我总不能撇开你不管吧?"我不计较绅士的粗暴。一个人陷入困境时,不管他愿意不愿意,事实上,是需要别人帮助的。

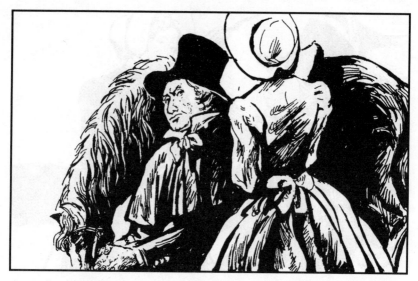

48. 绅士抬头看看我："在这个时候，女人应该待在家里。你出来干什么？""我从桑菲尔德府来，去干草村寄信。""桑菲尔德府的主人是谁？""罗切斯特先生。不过，我从没见过他。"

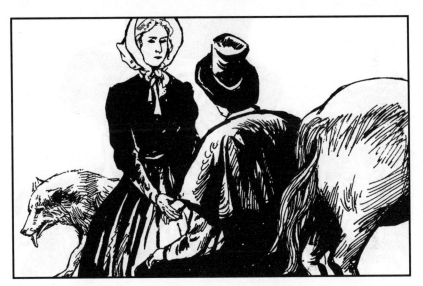

49. "你是干什么的？女仆人？不像。……来了多久？" "我是家庭教师，来了已3个月了。"我发现他正在仔细打量我。在这之前，他从没正眼看我，这时，我也可以清清楚楚地看着他。

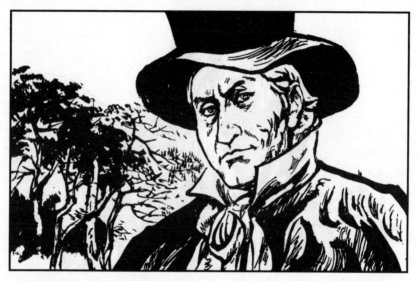

50. 他中等身材，宽胸细腰，身上系着皮领钢扣的披风，脸色黑黑的，五官端正，但显得很严厉，年纪在35岁左右。"要是你愿意的话，可以把马牵到我这儿来。"他的态度稍微和气了些。

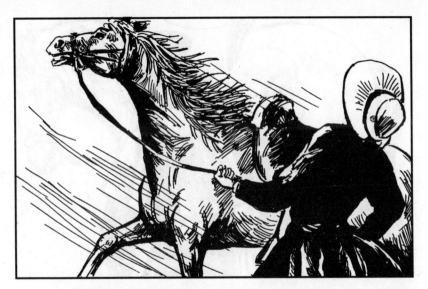

51. 见他终于愿意接受我的帮助，我很高兴。我向高头骏马走去。可是马总不让我走近它。不管我尽多大的努力，马仍然不听我的使唤。

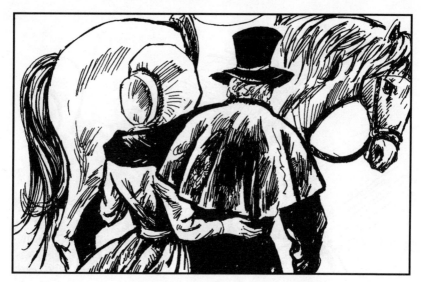

52. 绅士看了一会，大笑起来："没办法，只好委屈你了。你过来。"
我走过去。他把一只沉重的手放在我肩上，靠我支撑着，一瘸一拐地走
到马跟前。

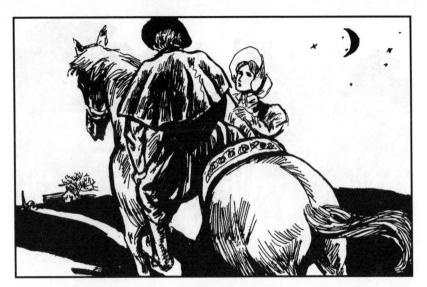

53. 他抓住缰绳，跳上马鞍。然后，要我捡起地上的鞭子交给他。我照办了。他道了谢，叫上狗，骑着马奔驰而去。

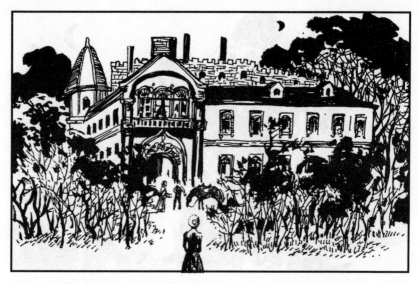

54. 从干草村寄完信回到桑菲尔德府，天已完全黑了。府内的仆人们显得格外欢乐和忙碌。

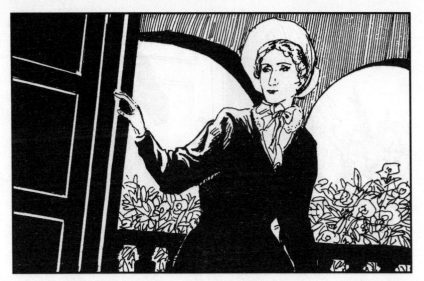

55. 我走进菲尔费克斯太太的房间。这里没有点蜡烛，壁炉里燃着熊熊的大火。火光中，我发现一只像小路上碰到的那条叫派洛特一样的黑白相间的长毛狗坐在地毯上。

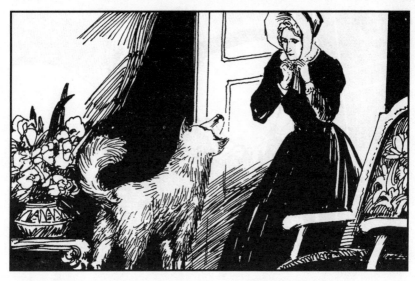

56. 我走过去，叫了声"派洛特"，不料这家伙跳了起来，走到我跟前，闻闻我。我抚摸它，它摇着大尾巴。

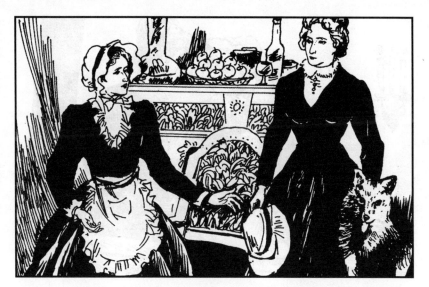

57. 因为我要蜡烛，打铃叫来了莉亚，我问她："这是哪来的狗？"莉亚说："它是跟主人来的。罗切斯特先生刚才回来了。""啊，刚才那人就是罗切斯特！"我心想道，让莉亚去取蜡烛。

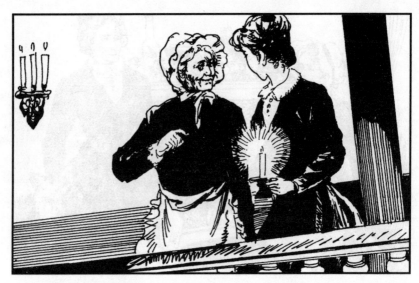

58. 莉亚把蜡烛拿来了，菲尔费克斯太太也随后进来，她告诉我，主人罗切斯特先生在回家的路上，马摔倒了，他扭伤了踝骨。现在正和外科医生卡特先生在一起。

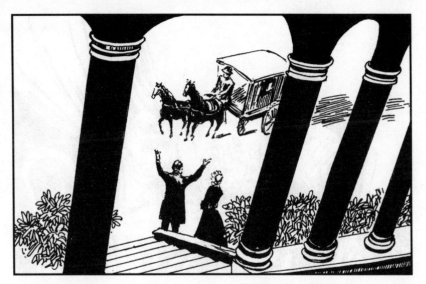

59. 这天夜里，我没见到主人。第二天，寂静的桑菲尔德完全变了样。每隔一两个小时，就有人前来拜访罗切斯特先生。

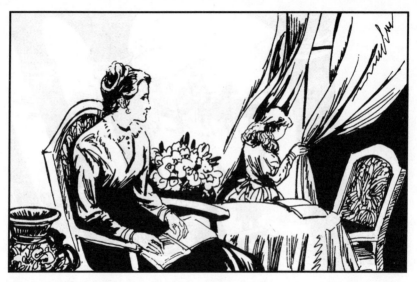

60. 我的学生阿黛勒小姐，在学习时也变得心不在焉，老是想找借口去见罗切斯特先生，并且不断猜测，罗切斯特先生给自己带来了什么礼物。

61. 她还说先生一定也为我带了点什么。因为昨天先生向她打听了家庭教师的名字。天黑的时候，我允许阿黛勒收起书和作业，跑下楼去。因为楼下比较安静，我猜罗切斯特先生现在有空了。

62. 剩下我一个人，我走到窗口，可是暮色和雪片一起使一切都变得灰蒙蒙了。

63. 这时，菲尔费克斯太太来通知我，说罗切斯特先生请我和阿黛勒下午6点去休息室共用茶点。他特别嘱咐我换上好衣服，并说："他整天都在忙，没有能早点接见你。"

64. 我没有几件好衣服。平时的服饰还没有女佣人穿戴的一半漂亮。我换上一件黑绸外衣。这是我唯一的一件像样的衣服。别上一件单粒子珍珠别针，这是谭波尔小姐临别时送我的。

65. 在菲尔费克斯太太的带领下，我来到雅致幽静的休息室。房间里点着蜡烛。长毛狗躺在炉火边取暖。阿黛勒跪在它旁边。罗切斯特先生半靠在床上，受伤的脚用靠垫垫着。

66. 我一眼认出，他就是昨天碰到的那个骑马人。火光中，他的五官特别显眼：两道粗粗的浓眉，方方的额头，紧闭的嘴角和坚硬的下巴。

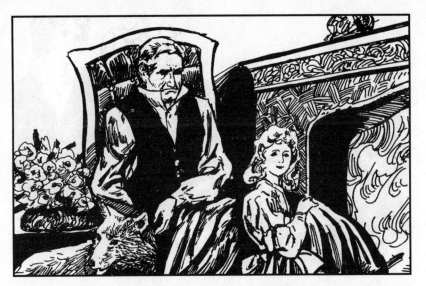

67. 主人对我的到来似乎不在乎，眼光一直注视着狗和孩子，身子像一座雕像，纹丝不动。甚至我们走近他的时候，他的头都没有抬起来过。

68. 和我一块儿进来的菲尔费克斯太太似乎觉得这样对待家庭教师不太礼貌。她不断地慰问主人，想打破屋里沉默的局面。其实，我倒觉得这很自由。同时，我也觉得主人的行动古怪有趣。

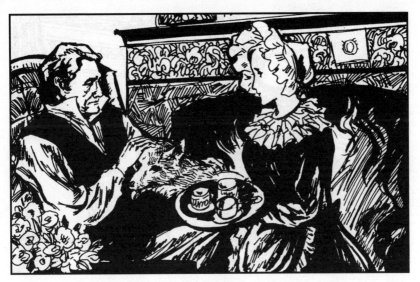

69. 仆人将茶盘端进来了。茶杯、茶匙等在桌上已经摆好。主人仍没动。

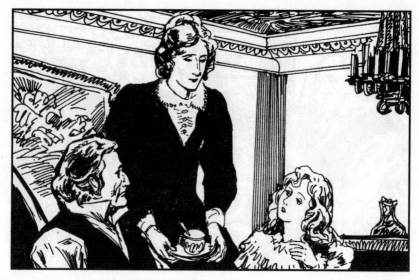

70. 管家太太要我把杯子给主人端去，我照办了。主人从我手上接过杯子，阿黛勒以为这时可以为我说话了，她嚷道："先生，你不是有件礼物要送给爱小姐吗？"

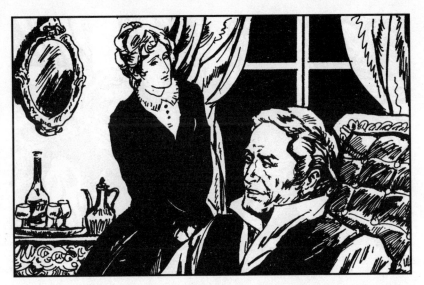

71. "谁说的礼物? 你想要礼物吗, 爱小姐? 你喜欢礼物吗?" 主人粗暴地问, 用尖利的眼光看着我。"先生, 我对礼物并无特殊的爱好。但是, 大家一般都喜欢它。" 我没计较主人的粗暴无礼的态度, 平静地回答他。

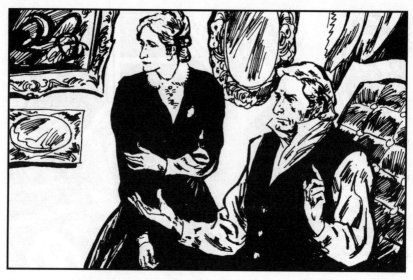

72. "一般都喜欢，但是你喜不喜欢？" "先生，这要看什么性质的礼物了。" "爱小姐，你不如一个孩子坦率。阿黛勒一看见我就嚷嚷要礼物，而你却转弯抹角。"

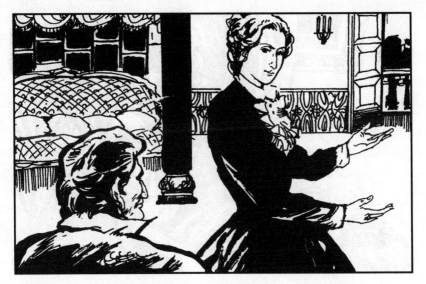

73. "不对，先生。阿黛勒对你来说，不是外人，她有权提出要求。而我没做什么事需要你的酬谢。"我不卑不亢地回答说。

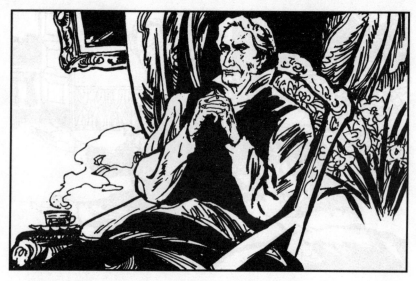

74. "啊，又过于谦虚了！我已经考过阿黛勒，发现你在她身上下了很多工夫。她并不聪明，更不是天才，但是在短短的时间里，她有了很大的进步。"

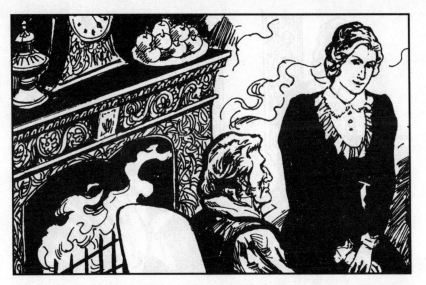

75. "谢谢！先生，谢谢你的礼物。称赞学生进步，就是对老师最好的酬谢。"我诚挚地说。罗切斯特先生不说话了，默默地喝着茶。

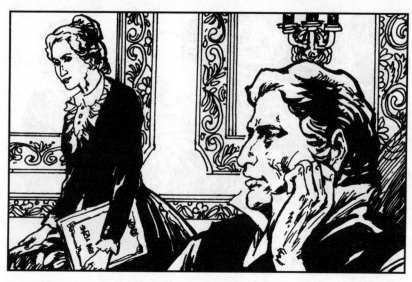

76. 茶后，他要阿黛勒去和狗玩，留下我，询问我的情况，并想知道我在劳渥德学校学了些什么。他的口气很冷峻，所有的语气都是命令式的："你会弹琴吗？"我肯定地回答了他。

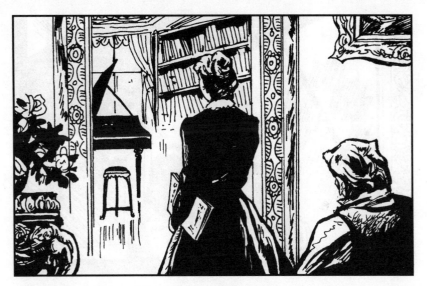

77. "到图书室去，让门开着，在钢琴跟前坐下，弹一支曲子。" 我服从他的命令，去了。

78. 我为他弹了一支钢琴曲。苛刻的主人认为弹得马马虎虎，只是比一般女学生好一点。我盖上钢琴，回来了。

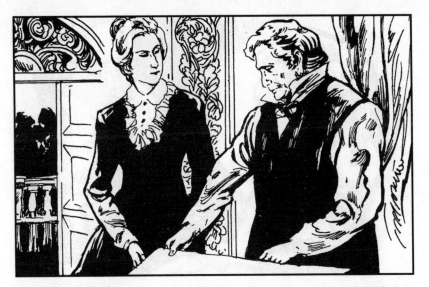

79. 他还要来我的画夹，非常仔细地看了每一张画，并且很内行地从中挑出我画得最好的三张习作，其余的他看过就推开。

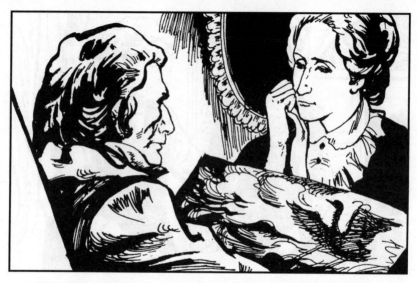

80. 他把画铺在他面前，一张张再看看。这几张都是水彩画，第一张画的是波涛汹涌的大海，乌云翻滚，半沉的桅杆上栖息着一只鸬鹚。碧波中隐约可见一具淹死的尸体在桅杆下面浮沉。

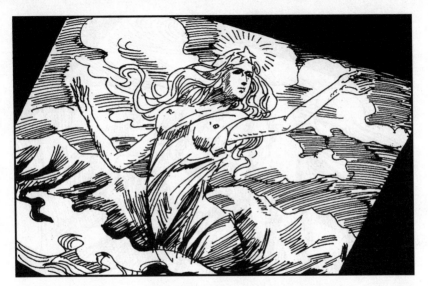

81. 第二张画前景是一座朦胧的山峰，后面都是辽阔的天空，一个女人的上半身朝天空升起，暗淡的额头上像王冠似的藏着一颗星，面容似乎是从迷雾中看到的……

82. 第三张画的是一座冰山的尖顶，高耸在北极冬日的天空。前景升起一个巨大的头，朝冰山低着，靠在冰山上。两只瘦瘦的手结合在一起支着额头，把脸下半部如黑面纱般地拉了起来……

83. 罗切斯特先生问："这画是你画的吗？摹本是哪儿弄来的？"我说："是的，先生。画的全是自己的想象。""你画这些画时，心情快活吗？""是的，我享受了自己有生以来最大的乐趣。"

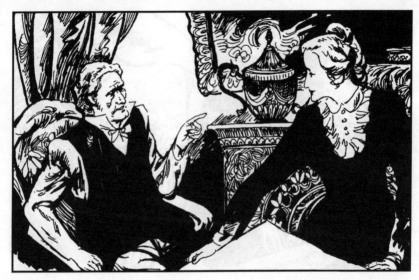

84．"看得出来，你当时全神贯注，你对它们很满意。就一个女学生来说，这些画算是罕见的。但是，画里有一股捉摸不透的妖气。整个画面色彩阴暗，形象恐怖。"

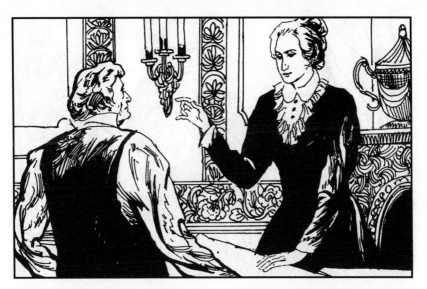

85. 主人把画夹合起来，继续问道："我还有一件事不明白。是不是你用妖术迷住了我的马，使我摔了一跤？"对于这个荒唐的问题，我一本正经地回答："先生，现在已不是神话的世界了。"

86. 罗切斯特先生把画夹递给我，看看表，忽然说："9点了，爱小姐，你让阿黛勒坐了这么久，快带她去睡觉。"他好像对我们的存在感到了厌烦，对我们临行时的问安，他也只是冷冷地点一下头。

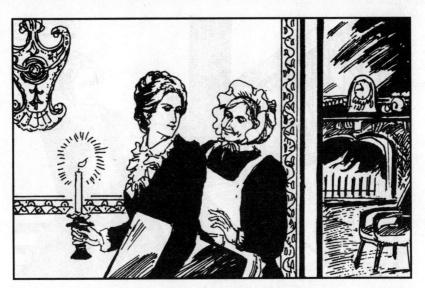

87. 从休息室里出来，我觉得罗切斯特先生的性格很特别：生硬严厉而且喜怒无常。管家太太要我原谅主人，因为在她看来，主人心情不好，一定是有痛苦的心事在折磨他。

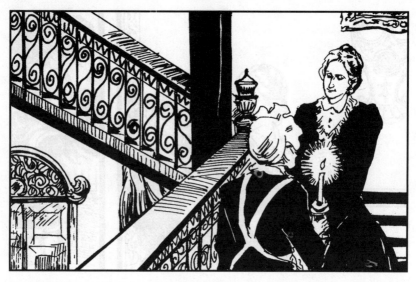

88. 痛苦的心事是什么，菲尔费克斯太太自己也说不清楚，只知道，罗切斯特的父亲对他很不公平，将家业给了他哥哥。罗切斯特成年后，他父亲和哥哥联合起来，使罗切斯特落入痛苦的处境。

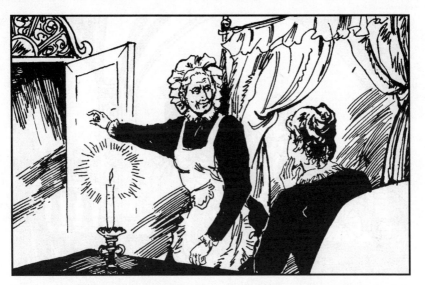

89．从此，罗切斯特精神忧郁。9年前他哥哥死了，罗切斯特成了这产业的主人，可是他仍然过着漂泊不定的生活，从没在桑菲尔德府连续住满过两个星期。他似乎要躲开这阴暗的老住宅。

90．以后的几天，罗切斯特先生似乎很忙。不断有绅士来拜访他，有的留下来和他一起吃晚饭。

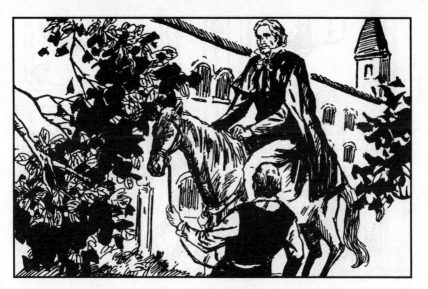

91. 伤好后，他常常骑马出去，深夜才回来。

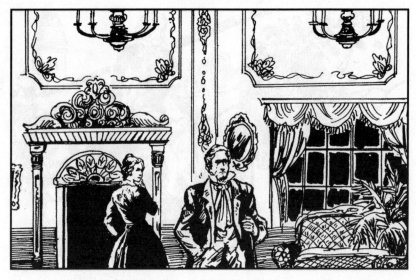

92. 我只是在府里偶尔碰到他。他有时从我身边走过，不是高傲地点点头，就是冷淡地看我一眼。

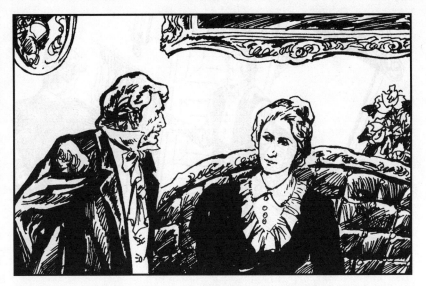

93. 他有时对我鞠躬、微笑，表现得温文尔雅。他反复无常的态度，并没惹我生气。我看得出他很忙，没工夫注意一个普通的家庭教师。

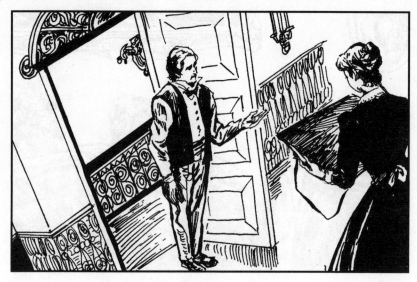

94. 一天，他有客人来吃饭，派人把我的画夹拿去，毫无疑问，是为了让人家看看画。

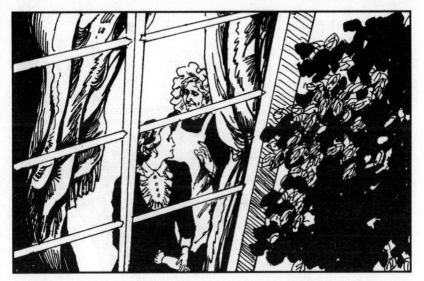

95. 绅士们很早就走了。菲尔费克斯太太告诉我，他们是去参加在米尔考特召开的公众会议。那天晚上又湿又冷，罗切斯特先生没有同他们一起去。

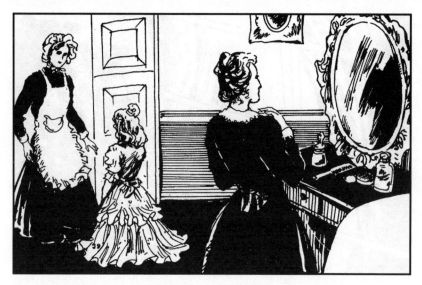

96. 客人走了不久，罗切斯特先生命仆人送来口信，要我和阿黛勒到楼下去。我给阿黛勒把头发梳好，还把她收拾得干干净净。自己也作了一番修饰，一切都很严谨和朴素。

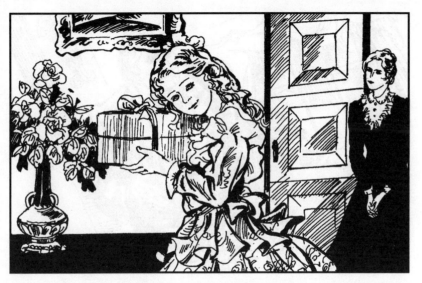

97. 一进门，阿黛勒就看见一个小小的硬纸盒放在桌上。她惊喜地朝它跑去："我的礼品盒！我的礼品盒！"

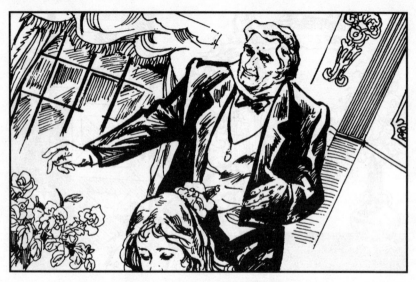

98. "对，你的礼物终于来了。你这个地道的巴黎的女儿。"罗切斯特坐在壁炉旁的大安乐椅上，声音中明显地带有讽刺。"拿去吧，自己仔细地看看，去和菲尔费克斯太太玩，不准来打扰我。"

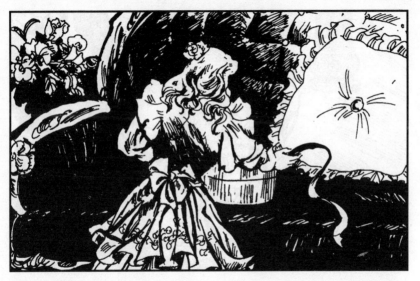

99. 阿黛勒似乎不大需要这个警告。她抱着她的宝贝，跑到沙发跟前，急不可待地忙着解那系盖子的绳子。

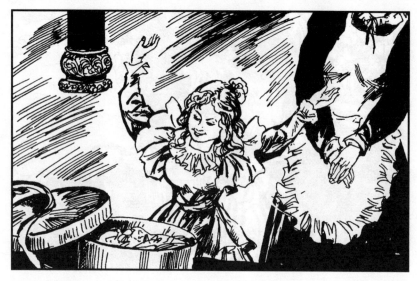

100. 解开绳子，她掀去盖在上面的银色包装薄纸。只听见她叫了起来："天啊！多美啊！"接着就心花怒放、全神贯注地盯着她的宝贝。

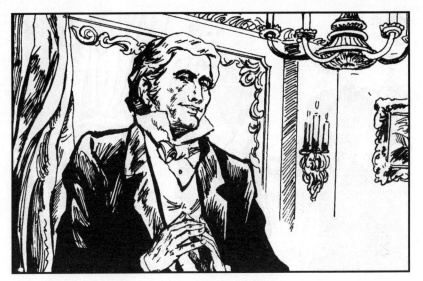

101. "爱小姐来了吗?"这时,主人一边问一边从座位上欠起身来,朝门口看。我还站在门口未动。

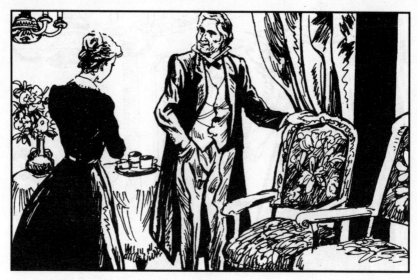

102. 他把一张椅子拉近他自己的椅子说："啊，过来，在这儿坐下。我不喜欢孩子们唠唠叨叨。"我听从地走过去，把椅子拉远一些坐下了。

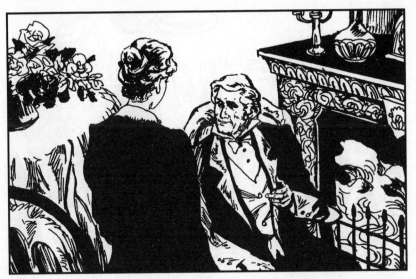

103. "爱小姐，你坐得太远。我得改变一下我的姿势才能看到你。再坐近一些。"虽然我宁愿留在带点阴影的地方，但我还是照他的吩咐做了。

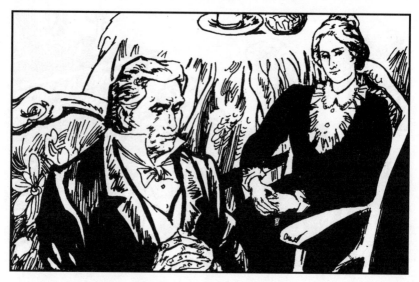

104．我惊讶地发现，现在的主人热情、和蔼，态度轻松、温柔，不像往常那样冷淡、生硬和忧郁。我怀疑他是不是多喝了酒。他盯着炉内的火，我则盯着他。

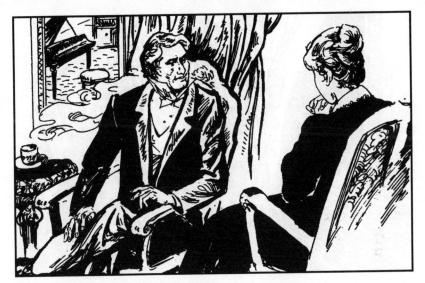

105. 罗切斯特先生发现我正看着他，忽然说道："爱小姐，你细细地看我，是不是认为我漂亮？"我来不及考虑，脱口而出："不，先生。"

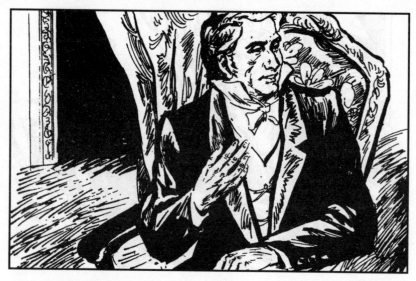

106. "你这个人有点特别。平时你就像个小修女，显得古怪、安静、庄严和单纯。而你回答人家的问题时，直率得有些生硬，甚至唐突。你这是为什么？"

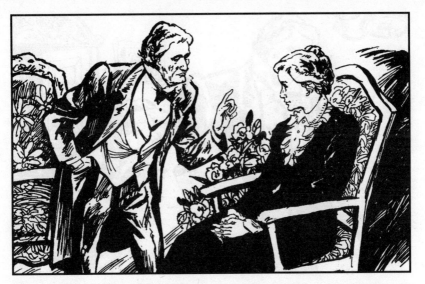

107. "先生，请原谅我的坦率。各人的审美力不同，对事物的看法也就不一样。""你很狡猾。刚才你侮辱我，现在又设法安慰我。说下去，你在我身上挑出了些什么毛病？"

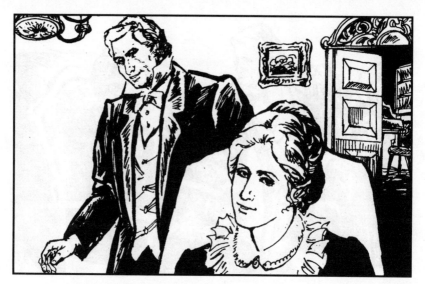

108. "对不起，先生。我不是有心刺伤你，只是无心中说了错话。"
罗切斯特是个有钱而体面的绅士。我坦率的性格和不卑不亢的态度，使
他感到十分惊奇。

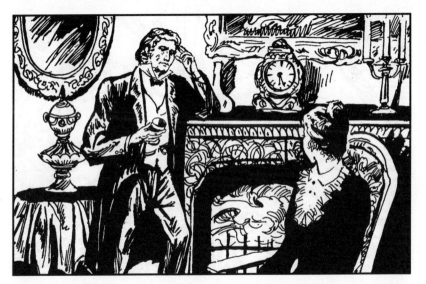

109. "你不喜欢我什么？额头吗？"他边说边把横梳在额前的鬈发撩起来，露出智力器官的不够完整的整体，可在应该有仁慈的柔和迹象的地方，没有显示出这种迹象来。

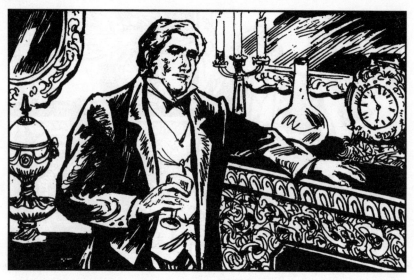

110. 他并不反感我，接下去说："今晚我有些高兴，特地请你来谈谈。从我见到你的第一个晚上，你就给我留下了深刻的印象。现在你讲讲自己，让我更多地了解了解你——你说话吧。"

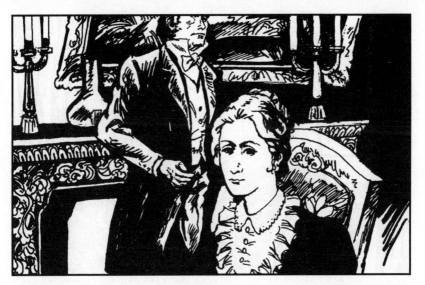

111. 罗切斯特先生在让人感到亲切和蔼时，还没忘掉他那颐指气使的作风。我想，就因为你出钱雇了我，就可以命令我，让我说话来给你打发时间。你找错了人。我一声不吭。

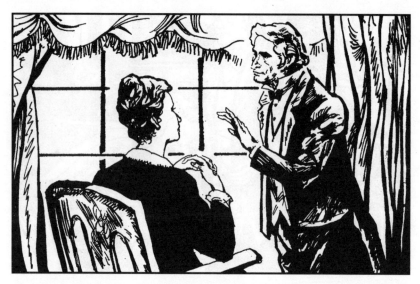

112. 罗切斯特先生好像看透了我的心思，说："爱小姐，别生气。我并没有瞧不起你的意思。只是年龄上比你大了20岁，阅历比你丰富些。而你只是在一所慈善学校里，过着修女般的平静生活。

113. 罗切斯特先生态度十分诚恳，但我不能轻信他，说："先生，光凭年龄大，或者世面见得多，你也没有权利来命令我。你应该正确地利用你的岁月和经历。"

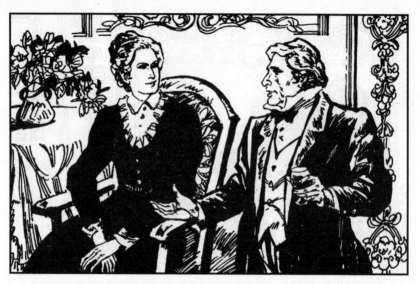

114. "哼！说得痛快！但是我并没有轻视你的意思。我们之间为什么要讲究那么多礼节和客套呢？" "不拘礼节，我是相当喜欢的，但蛮横无理，是任何一个自由的人都不愿忍受的。"

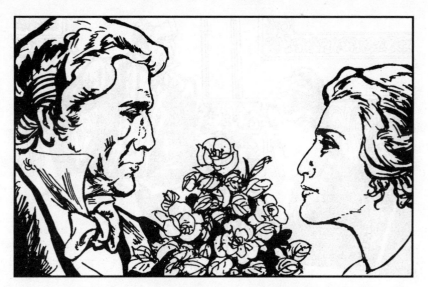

115. "嗯。我欣赏你直率的态度。不过，你也许并不比别人好，你也许有一些叫人无法容忍的缺点呢。"我心里想：也许你也是这样。这个念头在心里一闪而过时，我的眼光和他的眼光相遇了。

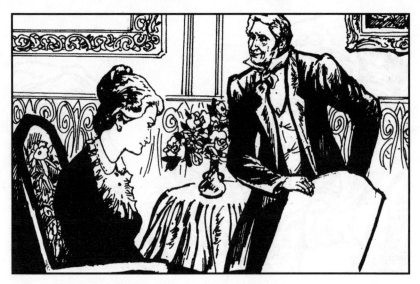

116. 他很快明白了我的意思，说："我是有许多缺点，富人和卑微小人的种种卑劣无聊的生活，我都经历过。我的心也因为命运的打击，变得硬邦邦的。爱小姐，你不是发现我的性格很古怪吗？"

117. 罗切斯特先生坦白诚恳的话，使我渐渐地同情他了，说："先生，我不知道你的过去，我知道的是你不满意自己的过去，在忏悔。忏悔可以拯救你，从此走向新的生活。"

118. 罗切斯特先生摇摇头："忏悔不能拯救我。改过自新才是唯一的办法。既然过去的生活剥夺了我的幸福，那我就有权利从未来的生活中，寻找乐趣和希望。我要得到它，不管花多大的代价。"

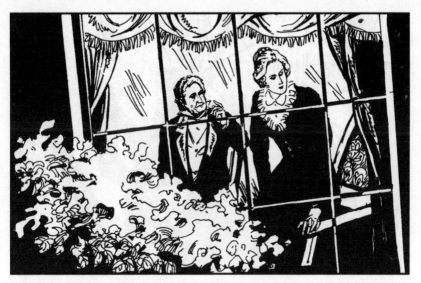

119．我突然感到，自己心里产生了一种隐隐约约的不安全的感觉。我还没完全了解罗切斯特先生，自己就不自觉地被他打动了。我警觉起来，站起身，打算离开这里。

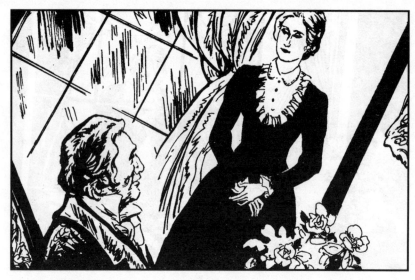

120. 罗切斯特先生叫住我："你上哪儿去？""9点了，先生。该送阿黛勒去睡觉。""不，你在扯谎。你是害怕你自己。你太拘谨了。劳渥德严厉的宗教管束，使你时时处处压抑自己，不敢太快活，太随便。"

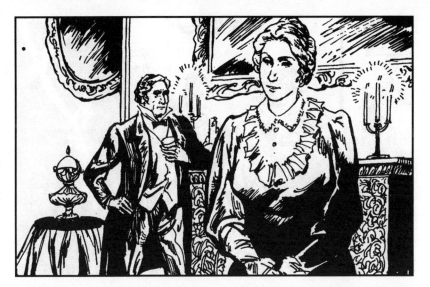

121. 我的顾虑没法逃脱罗切斯特先生锐利的眼光。但我仍坚持要走。"别找借口了，你看，阿黛勒来了，正高兴着呢，根本就不准备睡觉。"

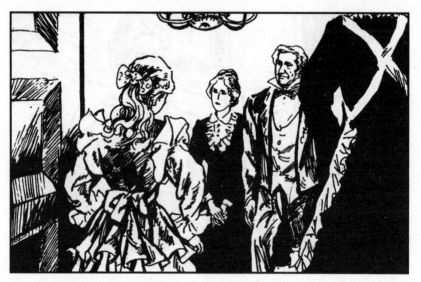

122. 罗切斯特先生的话刚说完，阿黛勒蹦蹦跳跳地进来了。她变了个样。身上换了一件崭新的玫瑰色的绸外衣，额头上戴着一圈花环，脚上穿着丝袜和白缎子织的小凉鞋。

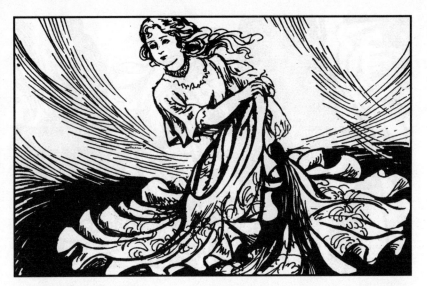

123. "我的礼物太漂亮了。看，我想跳舞了！"她拉开衣服的裙幅，用滑步横过房间，优美的姿态，就像一只美丽的花蝴蝶，穿越在红花绿草之间。

124. 她走到罗切斯特先生跟前轻盈地转了一圈，然后用一条腿跪下："先生，多谢你的好意。"接着，站起来，补充一句，"这就像妈妈做的那样，是不是？"

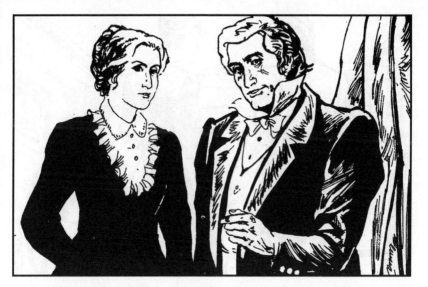

125. 看着阿黛勒欣然离去的背影，罗切斯特先生像是自言自语地说："确——实——像！像那样，她把钱从我的口袋里骗走……唉，以前太年轻了，现在我的春天已经过去，却把那朵法国小花留在我手上。"

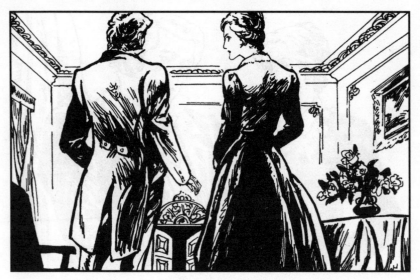

126．他把头转向我："爱小姐，你难道不想了解我与这个巴黎小姑娘的关系吗？"不等我回答，他就答应改天告诉我，接着就向我道了晚安。

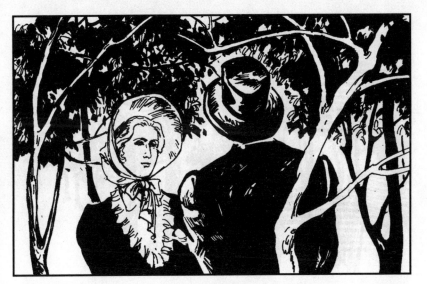

127. 几天后的一个下午，我和阿黛勒在庭园里散步，遇上了罗切斯特先生。他趁阿黛勒跟派洛特玩的时候，邀我到一条长长的山毛树林荫道上去来回散步。

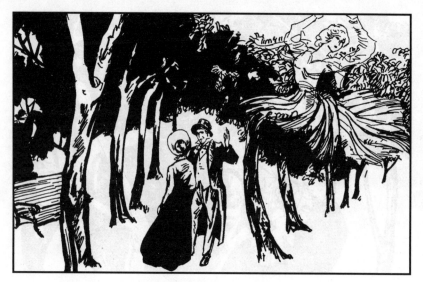

128. 路上，他主动地向我讲了他早年的一段往事。几年前，罗切斯特先生在巴黎爱上了一个法国女舞蹈演员塞莉纳，她也狂热地爱着罗切斯特先生。

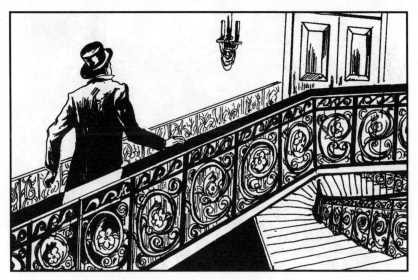

129. 罗切斯特先生把她安置在一家旅馆里，给她配备了仆人、马车，供她钱花。一天晚上，罗切斯特先生事先没打招呼，来看塞莉纳。她没料到他会去，早就出去了。

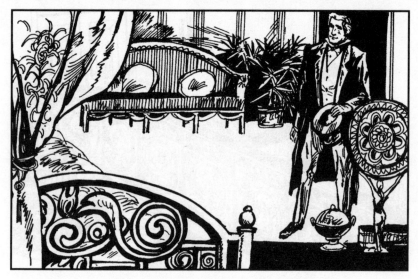

130. 那是一个温暖的夜晚，罗切斯特在巴黎散步感到些累了，便在塞莉纳房中坐下，呼吸着她留下的温馨的气息。在他看来，这是一种神圣的空气。

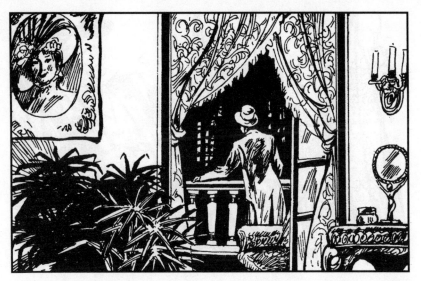

131. 暖房的鲜花和喷洒的香水使他开始感到有些透不过气来，于是罗切斯特便打开了落地长窗，来到阳台上，呼吸着新鲜空气，欣赏着皎洁的月光。

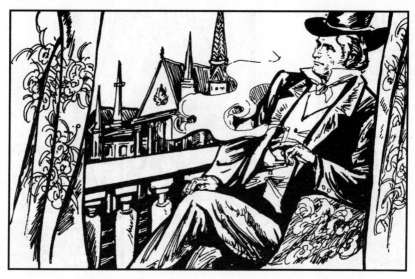

132. 阳台上点着煤气灯，非常寂静。罗切斯特在一把椅子上坐了下来，拿出一支雪茄来点着了，一边抽烟一边嚼巧克力，同时望着街上一辆辆马车，朝附近的歌剧院驰去。

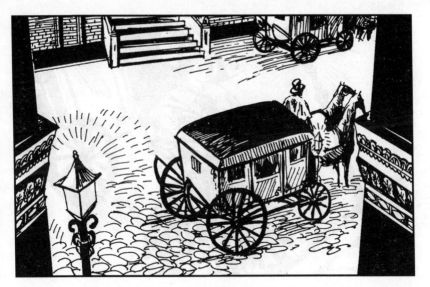

133. 忽然，他看见一辆由一对漂亮的英国马拉着的精美轿式马车向旅馆驰来。他认出那正是他送给塞莉纳的马车，马车在旅馆门前停下，啊——塞莉纳回来了！

134. 塞莉纳披着披风从马车的梯级上跳到地上。罗切斯特感到奇怪，6月那么温和的晚上为何要披个披风呢？他在阳台上俯着身子，刚准备用意大利语喊她一声情妇，话未出口又收住了。

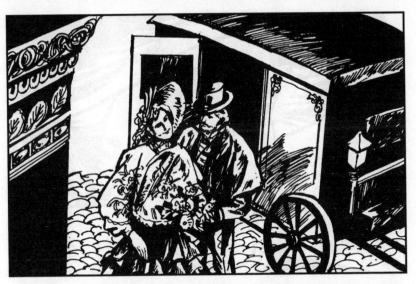

135. 原来，他发现还有一个人跟着她从马车上跳了下来。那人也披着披风，可是在人行道上发出响声的却是装着马刺的后跟。她挽着他走向旅馆。

136. 罗切斯特一看到迷住他的那个人由一个殷勤的男人陪同着进来，嫉妒的青蛇从月光照耀下的阳台上升起，钻进他的心底。他估计他们会进房间里来，便决定留在阳台上。

137. 他把手从开着的落地长窗伸进去，把窗帘拉好，只留下一点空隙，以便自己向内观察。然后他又将落地长窗关上，留下一条窄缝，以便让屋里的说话声传出来。

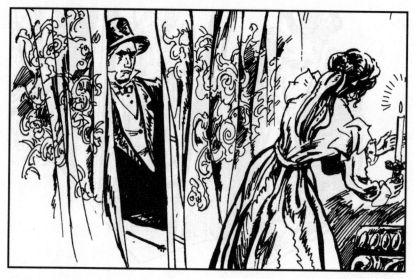

138. 他刚刚在椅子里坐下，那一对就走进了房间。罗切斯特马上把眼睛凑到落地长窗的窄缝那里，只见塞莉纳的女仆进来点上了盏灯，把它放在桌上就出去了。

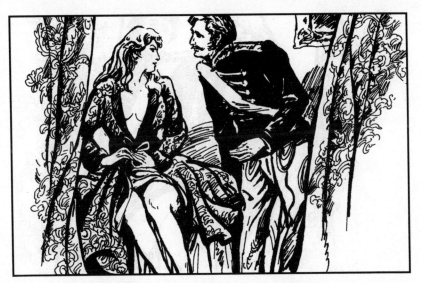

139. 两个人脱去披风，塞莉纳穿戴着罗切斯特送给她的缎子衣和珠宝，显得光彩夺目。那男人穿着军官制服，罗切斯特认出他是一个子爵，巴黎有名的浪荡子，没头脑的恶少。

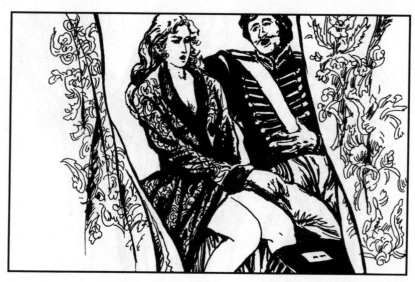

140. 桌上放着一张罗切斯特的名片。他们一看见它就议论起罗切斯特来，极尽侮辱之能事。尤其是塞莉纳，竟肆意夸大他外貌上的缺点，把这些缺点称之为残废！

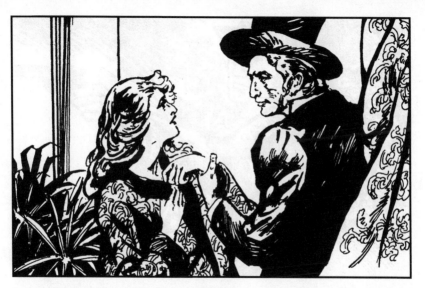

141. 罗切斯特先生一怒之下，打开落地长窗走了进去。他解除了保护塞莉纳的关系，给了她一袋钱，通知她离开旅馆。塞莉纳嚎叫、恳求、痉挛、歇斯底里，罗切斯特毫不理会。

142. 罗切斯特又约那个浪荡子第二天决斗。次日早晨，他们在布洛尼树林会面了。随后一声枪响，恶少倒下了，罗切斯特在他的一条弱得像鸡雏翅膀似的可怜的瘦弱胳臂里留下一颗子弹。

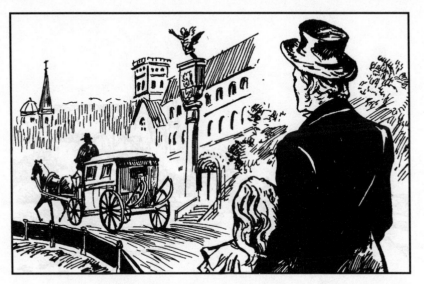

143. 几年后，这个女人又跟另外一个男人私奔了，遗弃下一个小姑娘——阿黛勒，交给了罗切斯特先生，硬说是他的女儿。

144. 罗切斯特不承认自己当了父亲，但是看到小女孩孤苦伶仃，罗切斯特就把她带到英国来希望她能健康成长。

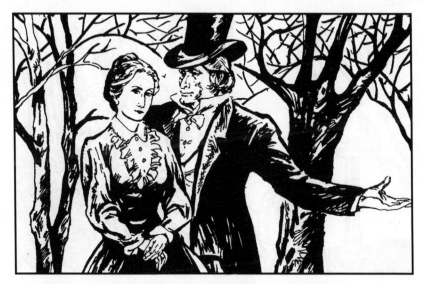

145. 最后罗切斯特先生说："现在你看到了，这个孩子跟她母亲一样对金钱和虚荣有着特别的爱好。我不怎么喜欢她。可是，从另一角度说，她是没有母亲的孩子。你不会鄙视你的学生吧？"

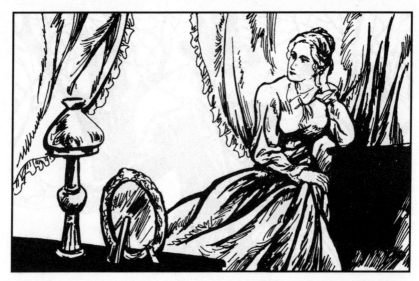

146. 我表示：这不是阿黛勒的错。我会疼爱她。我很兴奋，晚上无法入睡。罗切斯特先生告诉我的故事并不使我感兴趣。但是他对我的态度使我难以理解。

147. 他敢于将自己的隐私告诉我，这说明他相信我，把我看做可以推心置腹的朋友。尽管他有时突然摆出冷漠的傲慢态度。其实，他是以友好坦率的态度在接近我。他没想到要隐藏自己的缺点。

148. 从他那坦率的谈话中，我感到了一种从未有过的强烈的喜悦。有时候我觉得，他不是我的主人，而是我的什么亲戚。我有力量让他快活起来。他也有力量让我得到满足。

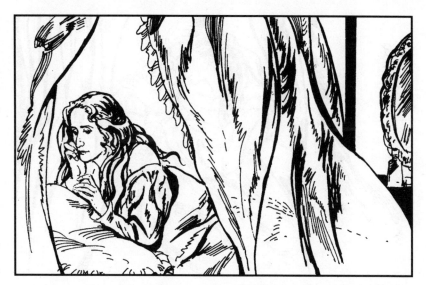

149. 他不漂亮，经常郁郁不乐，喜怒无常。我相信这不是他的错，是命运对他不公正打击的结果。我为什么不能做出牺牲，分担他的痛苦和悲哀呢？

150. 最后，我想到了菲尔费克斯太太的话，说他很少在这里住两个星期以上，是什么原因使他远离这所房子？现在他已经住了8个星期，会不会再离开呢？我有点舍不得他离开。

151．想着想着，我迷迷糊糊，似乎睡着了。突然一种奇怪的声音，把我从蒙眬中惊醒。是一阵悲惨的呻吟，从我头上面发出。夜黑得可怕，我的心情低沉。

152. 我感到害怕，坐在床上，听着。声音静了下来。楼下大厅里的钟敲了两下。就在这个时候，我的房门似乎给碰了一下，有人在外面黑暗的过道里摸索着走路。

153. 我吓得浑身发冷，大声嚷道："谁？"回答我的是一阵低沉的笑声。那笑声好像被卡在喉咙里发不出来，可怕极了，而且是从房门的钥匙孔那儿发出来的。

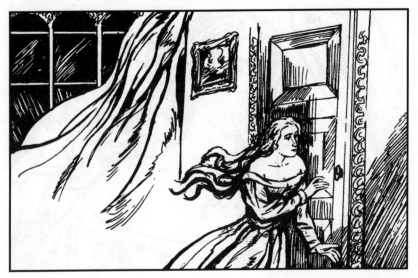

154．我本能地冲下床去扣上门闩，第二次大声问道："谁？"没有回答。呻吟着的声音朝三楼楼梯那儿走去了。我听到关门声。门外恢复了安静。

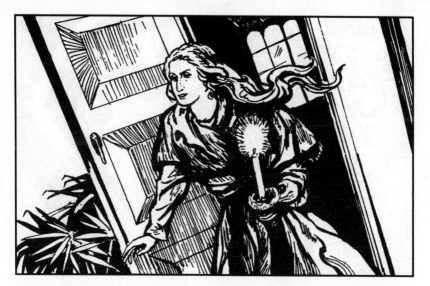

155. 一定是格莱恩·普尔! 她中了魔吗? 我不敢再一个人待在房里, 想到菲尔费克斯太太那儿去。我匆匆忙忙穿上外衣, 披上披巾, 哆哆嗦嗦地拉开门。

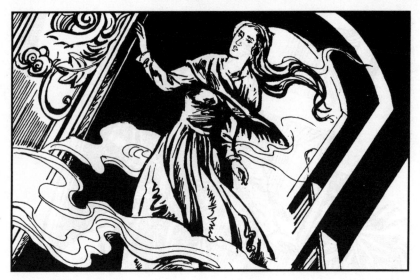

156. 门外地上，放着一支点着的蜡烛。过道里烟雾弥漫，夹着一股焦烟气味。我看看四周，罗切斯特先生的房门开着，烟是从里面涌出来的。

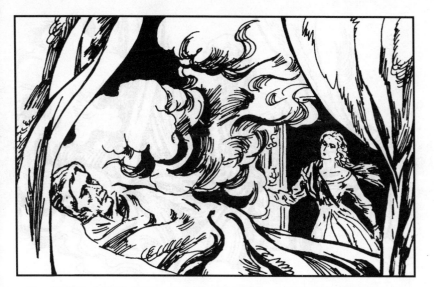

157. 我赶忙冲进那房间，床上帐子着了火。火焰眼看就要燃着床单和家具。而罗切斯特先生正一动不动地熟睡着。

158. "醒醒！快醒醒！"我叫着，拍打他。他咕哝一下，翻个身，仍然没醒。显然，浓烟把他熏昏了。床单已经着火，一分钟都不能耽搁了。

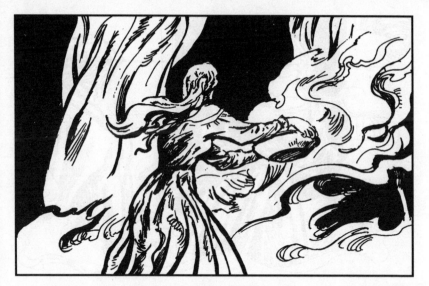

159. 我急中生智，端起房间里盛满水的脸盆向床上泼去。接着又从自己房间提来水，继续朝床上泼，往罗切斯特先生的身上泼。

160. 火灭了。罗切斯特先生终于醒来了："怎么回事？" "刚才失火了。真危险。"他急忙问："怎么会呢？你拿支蜡烛来。"

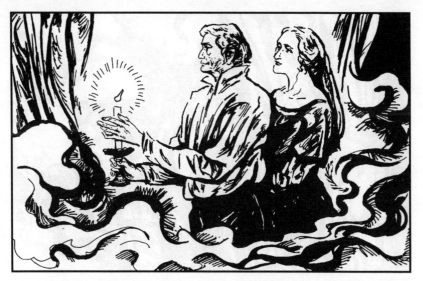

161. 我出去，把过道里的蜡烛拿来。他接过去，高高举起，察看着床。一切都烧成了焦黑，浸透了水。"这是怎么回事？谁干的？"他问道。

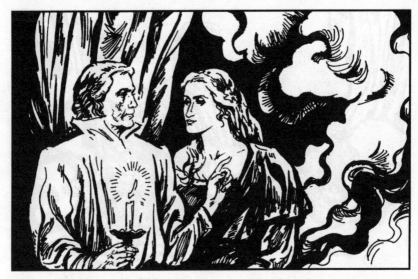

162. 我简要地叙述了刚才发生的一切。他表情严肃，一声不吭。我问他，是否要去叫管家或佣人。他拒绝了，要我安静地在他房间里等一下，他要上三楼去一趟。

163. 他拿着蜡烛，走了出去。我眼看着烛光渐渐地远了。他非常轻地沿着过道走去，尽可能小声地打开楼梯门，随手把门关上，最后一线光消失了。我被留在一片黑暗之中。

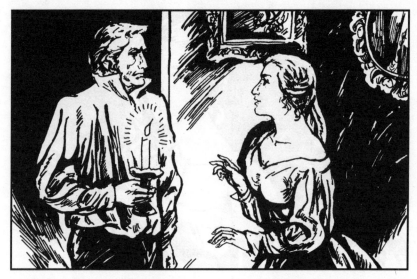

164. 不一会，他脸色苍白地进来，表情十分阴郁。"我完全查清楚了，不出我的预料，是她。"他一边说一边放蜡烛。"她是谁？是格莱恩·普尔吗？那怪笑声太像她了。"我气愤地说。

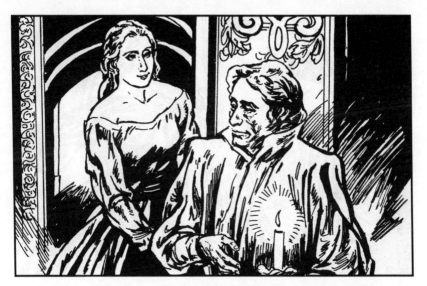

165. "对，你猜对了。格莱恩·普尔的确是个怪人。呃，今晚只有你知道发生的一切。现在你回自己房间去吧。这件事你就不要再提了，这里的情况我会解释的。"他指指床说。

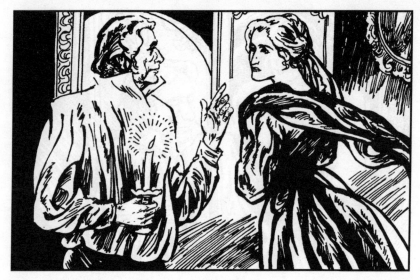

166. "是，晚安，先生。"说着，我转身就走。"什么？你就要离开？"他马上又嚷道。我奇怪地说："你刚才说我可以走了。"

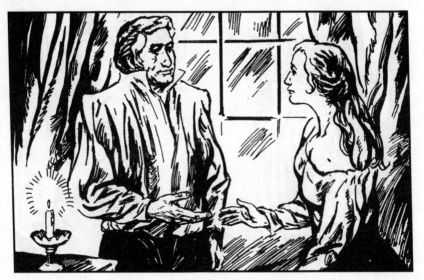

167. 他支支吾吾地说："是吗？可是不能不告别就走啊！我还没来得及向你表示感谢呢，至少该握一握手。"他伸出手来，我也朝他伸出手。

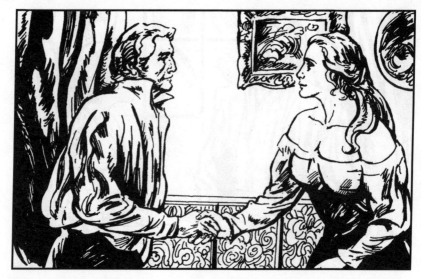

168. 他紧紧握着我的手，激动地说："你救了我的命。我该怎么感谢你呢？欠了你那么大的恩情。""没什么，我碰巧醒着。其实，你并没欠我什么。"说后，我再一次向他道别。

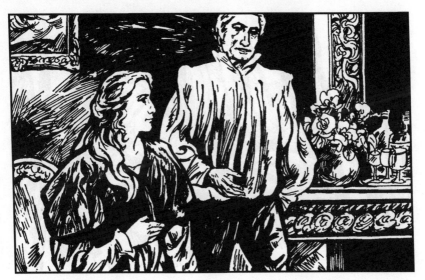

169. 他仍然很吃惊："什么！你要走吗？"他抓住我不肯放，眼睛里闪着奇怪的光。我只得骗他，门外好像有人在走动。他这才松开手，放我走了。

170. 这一夜，我躺在床上，罗切斯特的身影老在我眼前晃动。我兴奋得无法入睡，仿佛在欢快却又不安的海洋上颠簸，烦恼的巨浪在欢乐的波涛下翻滚！

171. 第二天清早，我照往常一样给阿黛勒上课，可我却盼望着他来教室，却又怕见到他；我想再一次听到他的声音，然而又怕接触他的眼神。晨课结束，他却并没有来。

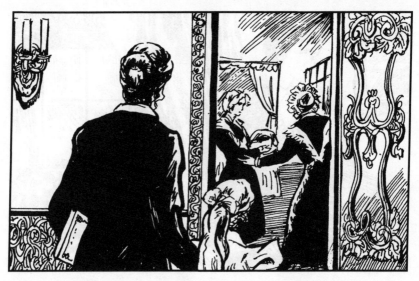

172. 我听到罗切斯特先生房间附近闹哄哄的。有菲尔费克斯太太的声音："夜里让蜡烛点着总是危险的。""好在他镇静，想到了大水壶，真是上帝保佑！"

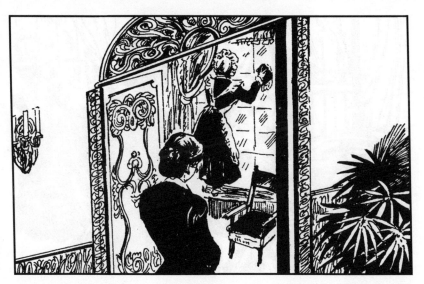

173. 下楼去吃早餐时，我经过罗切斯特先生的房间，只见里面已收拾得井井有条，只是床上的帐子给拿掉了。莉亚站在窗台上，擦着被烟熏模糊了的玻璃窗。

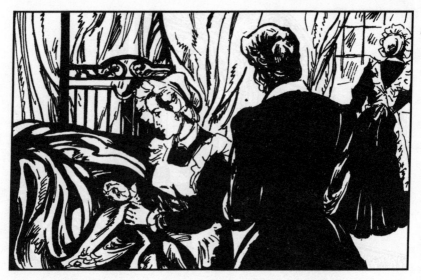

174. 我刚要招呼莉亚，想知道对这件事是怎么解释的，发现格莱恩·普尔正坐在床边的椅子上，给新帐子钉环，一副安详而沉默寡言的样子，聚精会神地干着手中的活。

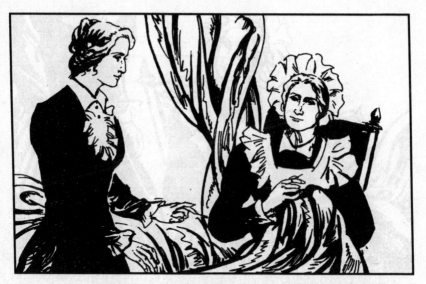

175. 我一点也看不出这个女人昨晚曾做了杀人的尝试。她抬起头来，见我在注视着她，脸上没有惊慌和阴谋败露的恐惧，用照例冷淡和简短的语言对我说："早上好，小姐。"

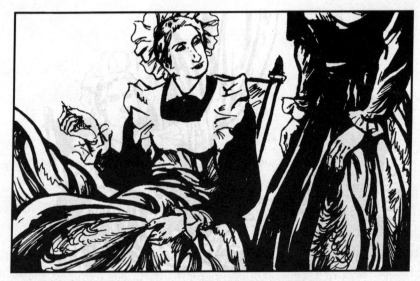

176. 我想试试这个高深莫测、无法理解的人，便上前道了早安，说："这儿出了什么事吗？"她说："主人昨夜在床上看书，点着蜡烛睡着了，结果帐子着了火。后来他醒了，用罐里的水扑灭了火。"

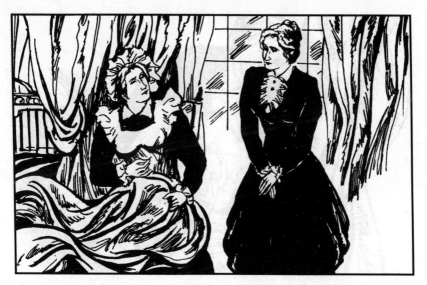

177．我目不转睛地盯住她，低声说：“罗切斯特先生没有叫人吗？也没人听见响动？”这一次她似乎在留心察看我了，眼睛看着我说：“佣人们睡得远，不可能听见。小姐，你也许听到一点响声吧？”

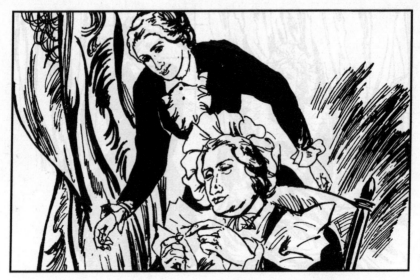

178. "听到了。一声很怪的笑。"我放低声音说。她又拿了一根线，仔细地上了蜡，手很平稳地把线穿过了针眼，然后十分镇定地说："主人是不会笑的，那时候，敢情你是在做梦吧。"

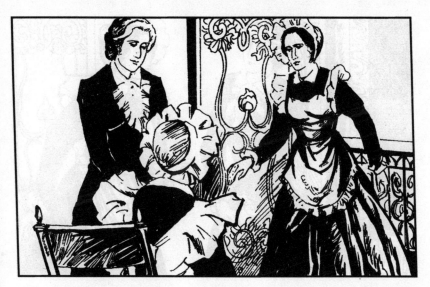

179．这时候，厨子走了进来，对格莱恩说："普尔太太，佣人们的午餐马上要准备好了。你下来吗？""不，只要给我一瓶脱黑啤酒、一份布丁、肉和干酪，放在托盘上，我会把它拿上楼的。"

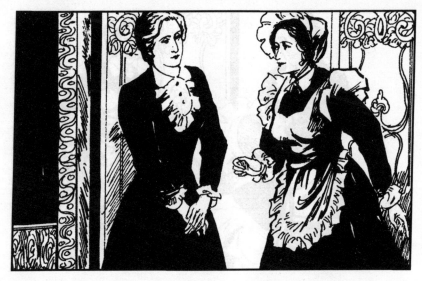

180. 厨子随后告诉我，菲尔费克斯太太在等我，我就离开下楼了。我苦苦在思索格莱恩谜一样的性格和她在此的地位，为何不将她关押起来。要解开格莱恩之谜，请看下集。